존 클리즈의 유쾌한 창조성 가이드

아이디어
탐색자를 위한

존 클리즈의
유쾌한 창조성 가이드

존 클리즈 지음 김평주 옮김

경당

차례

들어가며

창조성이란 간단히 말하자면 새로운
사고방식이라고 할 수 있습니다.

사람들은 창조력 하면 순전히 예술 쪽에 있다
고만 생각합니다. 음악이라든가 그림, 연극,
영화, 춤, 조각 같은 분야만 떠올리는 거죠.

하지만 결코 그렇지 않습니다. 창조성은 우리
삶의 모든 분야에서 드러납니다. 과학을 연구
할 때도 발휘되고, 사업을 벌이거나 스포츠 활
동을 할 때도 나타납니다.

무슨 일을 하건 간에 이번에는 지난번보다 좀 더 잘하는 방법을 찾아낸다면, 그때가 바로 창조력이 발휘되는 순간인 거죠.

또 한 가지 잘못된 속설은 창조성은 타고나야만 한다는 것입니다. 이것 역시 틀렸습니다. 창조성은 누구에게든 있으니까요.

저는 1940~50년대에 학창 시절을 보냈는데, 어떤 선생님도 창조성이라는 단어를 입에 올린 적이 없었습니다. 지금 생각해 보면 무척 이상하죠.

하지만 그도 그럴 것이 그 당시 제가 학교에서 공부한 것은 과학이었거든요. 제 대입 시험 과목은 수학, 물리, 화학이었죠. 당연히 이런 과

목에서는 창조성을 드러낼 만한 여지가 별로 없었습니다.

과학 분야에서는 엄청나게 많은 공부를 하고 난 뒤에야 비로소 창조적인 접근법이 조금씩 보이기 시작합니다.

아무튼 저는 그러고 나서 케임브리지 대학교에 들어가 법학을 공부하게 되었습니다. 법학에도 창조성은 별로 없었죠. 어떤 사실을 들여다보면서 그게 이쪽 범주에 들어맞는가, 아니면 저쪽 범주에 해당되는가 판단하기만 하면 그만이었으니까요.

그런데 제가 무슨 과목을 공부하기로 마음먹었는지는 둘째 치고, 당시 영국의 교육계를 책

임지던 사람 중에서 창조성을 가르칠 필요가 있다는 것을 깨달은 사람은 아무도 없는 것 같았습니다.

하지만 창조성은 가르칠 수 있습니다. 좀 더 정확히 말하면, 창조력을 발휘할 만한 환경을 어떻게 하면 만들 수 있는지를 사람들에게 가르쳐 줄 수 있습니다.

이것이 바로 이 작은 책에서 이야기하려는 주제입니다.

창조적 마음가짐

저에게도 조금은 창조력이 있다는 것을 처음 알게 되었던 순간은 그야말로 놀라움 그 자체였습니다. 케임브리지 대학교에 다니던 시절, 아주 멋진 사람들이 있는 단체를 알게 되었죠. 그 친구들의 조그만 클럽실이 제 셋방 근처에 있었습니다. '풋라이츠(Footlights)'라는 모임이었죠. 멤버들은 클럽실에 설치된 무대에서 소규모 쇼를 준비해서 짧은 스케치 코미디며 일인극, 뮤지컬 같은 공연을 펼쳤습니다.

저도 풋라이츠에 가입했지만, 훗날 연예계에
진출하려는 생각이 있어서 들어간 것은 아니
었습니다. 조금도 없었죠. 저는 장차 법률가가
될 사람이었거든요!

제가 가입한 이유는 이 클럽 멤버들이 제가 케
임브리지대에서 만난 사람들 중 최고였기 때
문입니다. 무척 좋은 친구들이었죠. 모두들 웃
기는 데는 나름 한가락씩 했으니까요. 출신 배
경이나 학문적 관심사도 다양해서 더 재미있
었죠. 유머 감각 덕분인지는 몰라도, 쓸데없이
잘난 체들을 한다거나 자아도취에 빠지는 법
도 없었습니다.

풋라이츠의 멤버가 되기를 희망하는 사람은
먼저 뭔가를 써내야 했습니다. 그래서 저도 공

연할 스케치 코미디를 몇 가지 구상했는데 다행히 통과되었습니다.

여기서는 매달 '스모커(smoker)'라는 공연을 꾸리더군요. 옛날에 성행했던 '스모킹 콘서트'의 줄임말이죠. 풋라이츠의 클럽실에서 펼쳐지는 이 쇼에는 모든 멤버들이 참여했습니다. 누구든지 일어나서 뭔가는 해야 했기 때문에 다들 즐겁고 화기애애한 분위기를 만드는 데 신경을 썼죠. 그러니 공연을 처음 해 보는 사람에게는 그야말로 완벽한 환경이었습니다.

그렇게 해서 스케치 코미디 몇 편을 써내던 도중 어쩌면 제게도 '창조력'이 있을지 모른다는 생각이 들더군요. 이건 처음으로 제가 마음먹고 상상력을 발휘해 본 일이었거든요. 무슨 말

인가 하면, 제가 종이에 뭔가를 써서 그걸 무대에 올렸더니 사람들이 정말로 웃음을 터뜨렸다는 겁니다.

무엇보다도 중요한 점은…… 제가 쓴 것이 제 창작품이라는 사실이었죠. 물론 기라성 같은 코미디언들이라든가 코미디 프로그램에서 보고 배운 게 전혀 없다는 말은 아닙니다. 특히나 "군 쇼(The Goon Show)" 같은 프로에서 많은 영향을 받았죠. 하지만 그 당시 종이에 적어 나간 내용은 어디까지나 '제 작품'이었으니까요.

게다가 더 재미있는 사실이 눈에 띄기 시작했습니다. 재미있다기보다는 좀 이상했다고나 할까요.

저는 저녁에 스케치 코미디를 짤 때면 꼼짝 않고 작은 책상 앞에 앉아 머리를 쥐어짰습니다. 그러다가 포기하고 잠이 들곤 했죠.

그리고 아침에 일어나서 커피를 한 잔 끓이고는 또다시 책상 앞으로 가서 앉았습니다. 그러면 그 순간, 전날 저녁에 씨름하던 문제가…… 저절로 확 풀렸습니다! 너무나 명쾌한 해결책이 떠올랐는데, 왜 전날 밤에는 이 쉬운 걸 생각해 내지 못했는지 도무지 이해할 수가 없을 지경이었습니다. 어쨌든 못 했던 건 사실이죠.

이런 경험을 통해 한 가지 사실을 깨닫게 되었습니다. 작업에 몰두하다가 잠자리에 들었더니 저는 밤사이에도 창조적인 생각을 조금씩 했고, 그 덕분에 어젯밤 끙끙대던 문제를 어떤

것이든 풀어냈던 겁니다.

마치 선물이랄까, 난제를 놓고 씨름을 거듭했던 것에 대한 보상과도 같았죠. 급기야 '그렇다면 내가 잠이 든 사이에도 내 마음은 문제를 계속 연구한 끝에 아침이면 답을 내놓는 것 아닌가.' 하는 생각이 들더군요.

이런 깨달음은 무척 생소한 것이었습니다. 그 전에는, 생각이란 세상 심각한 표정을 지은 채 지독하게 애를 써야만 하는 일이라고 여겼거든요.

이런 현상에 대한 궁금증이 미처 풀리기 전에 또 다른 일이 일어났습니다.

이따금 저는 친구 그레이엄 채프먼하고 함께 작업을 했습니다. 어느 날 우리는 교회 설교를 패러디한 작품을 한 편 썼죠. 당시 우리 둘은 성경에서 온갖 유머거리를 뽑아내는 데 몰두하고 있었습니다. 너무 열심히 하다 보니 사람들이 제 방에 들어와서 책상 위에 놓인 성경책을 볼 때마다 "너 또 스케치 쓰고 있었구나."라고 할 정도였습니다.

그날 그레이엄과 저는 썩 괜찮은 스케치 코미디를 썼다고 생각했습니다. 그런데 써 둔 것을 제가 그만 잃어버리고 말았죠. 정말 당황스러워서 어쩔 줄을 몰랐습니다. 그레이엄이 몹시 화를 낼 게 뻔했죠.

그래서 저는 찾기를 포기하고 자리에 앉아 모

든 내용을 기억나는 대로 다시 썼습니다. 의외
로 생각보다는 쉬운 일이었습니다.

나중에 잃어버렸던 원본을 찾았는데, 제가 그
스케치 코미디를 다시 쓰면서 얼마나 제대로
기억해 냈을지 궁금해서 한번 확인해 봤습니
다. 희한하게도 제 기억에서 끄집어내 다시 만
든 대본이 먼젓번에 그레이엄하고 썼던 것보
다 훨씬 낫더군요. 정말 믿기 어려운 일이었습
니다.

이번에도 마찬가지로, 저는 둘이서 스케치 코
미디를 완성한 후에도 제 마음은 쉬지 않고 그
내용을 생각해 왔던 것이라는 결론을 내리지
않을 수 없었습니다. 제 마음은 우리가 썼던
것을 계속 고치고 있었던 겁니다. 딱히 그러려

고 의식한 것도 아닌데 말이죠. 그러니 제가 그걸 기억 속에서 끄집어낼 당시에는 이미 수정이 끝나 있었던 셈입니다.

이 일을 곰곰이 되새겨 보니 마치 설단 현상, 그러니까 어떤 기억이 날 듯 말 듯 혀끝에서만 맴도는 현상과도 같더군요. 우리는 간혹 어떤 것의 이름이 기억나지 않을 때가 있죠. 이름을 찾아서 머릿속을 아무리 뒤져 봐도 도무지 생각나지 않는데…… 잠시 후 다른 것을 생각하다가 그 이름이 갑자기 떠오릅니다. 틀림없이 우리의 뇌는 이렇게 포기한 후에도 연구를 멈추지 않고 있었던 겁니다.

그래서 저는 제 무의식이 항상 뭔가를 연구하고 있다는 것을 깨닫게 되었습니다. 굳이 의식

하지 않아도 저절로 그렇게 되는 거죠.

'무의식'이라는 말의 문제점은 으레 지크문트 프로이트의 정신 분석을 연상시킨다는 겁니다. 프로이트가 보기에 무의식이란 사람들이 두려워하거나 부끄러워하는 온갖 나쁜 생각과 감정을 처박아 두는 쓰레기통 같은 것이었습니다. 사람들은 그런 것을 감추기에 급급하죠. 그러다가 더 이상 감당할 수 없을 지경에 이르면 신경 쇠약에 걸리는 겁니다.

하지만 저는 '무의식'이라는 단어를 전혀 다른 의미로 사용하고자 합니다. 모든 사람에게서 당연하다는 듯이 늘 작동되는 것이죠. 무의식이 없다면 일상생활에서 신경 써야 할 일이 엄청나게 많아져서 숨이 막힐 겁니다.

한 가지 예로 우리 몸의 생리 작용을 들 수 있습니다. 식사를 하면 우리 몸은 음식을 소화하죠. 그런데 이걸 거든답시고 소화 과정을 의식적으로 조종한다는 것은 전혀 불가능합니다. 기껏해야 소화를 원활하게 할 만한 행동이라면, 가령 케이크 두 조각을 삼킨 직후에 운동장 한 바퀴 달리기를 자제하는 것 정도가 있겠죠.

그런가 하면, 눈을 깜빡인다든가, 가려운 곳을 긁거나, 혀로 입술을 핥는 것은 어떤가요? 이런 행동은 대개 자기가 이런다는 것을 별달리 의식하지 않고도 이루어지는 겁니다. 어떤 사람이 나를 향해 벽돌을 던지면 얼른 몸을 피하게 마련이죠. 그것 말고는 미처 다른 행동을 신중하게 생각해 볼 틈이 없으니까요.

심지어는 요령을 익혀야 하는 좀 더 까다로운 활동에도 똑같은 원리가 적용됩니다. 사람들은 면도를 하거나, 옷을 입고, 신발끈을 묶을 때 자기가 하는 일에 굳이 집중하지 않아도 척척 해냅니다. 우리 몸이 그에 필요한 모든 동작에 익숙해져 있으니까요. 오히려 그런 일을 할 적에는 너무 신경을 쓰지 않아야 더 잘됩니다. 다음번에 신발끈을 묶을 때 한번 열심히 집중해서 해 보세요. 훨씬 더 힘들 겁니다.

말하는 것도 마찬가집니다. 사람들은 그때그때 알맞은 어휘를 내뱉지만, 그런 단어들이 어떻게 머릿속에 떠오르는지는 전혀 모릅니다.

가령 이런 질문을 받는다고 합시다. 중국에서 대나무를 먹고 사는 두 글자짜리 동물은? 곧

바로 '판다'가 튀어나오겠죠. 하지만 그 과정이 어떻게 일어났는지는 전혀 모릅니다. 여러분의 머리가 '중국'이라는 정보를 먼저 주목했나요? 아니면 '동물'인가요, '대나무'인가요? 그것도 아니면 '두 글자'인가요? 우리는 전혀 모릅니다. 말 그대로 무의식적인 과정이거든요.

그렇다면, 상당한 훈련이 필요하긴 하지만 의식적으로 노력하지 않아도 해낼 수 있는 운전 같은 일은 어떨까요? 사람들은 출근길에 차를 몰고 무사히 직장까지 갑니다. 이때 운전하는 데 필요한 근육 하나하나의 움직임에 신경을 쓰지 않아도 아무런 문제가 없죠. 심지어 정신이 온통 다른 데 팔려 있어도 괜찮습니다. 물론 갑자기 돌발적인 상황이 닥치면 의식이 재깍 돌아오면서 순식간에 아주 또렷해지겠죠.

이렇게 해서 이런저런 사태에 대처할 수 있는
거죠.

훨씬 더 복잡한 활동, 이를테면 피아노 연주를
생각해 봅시다. 피아노를 치는 사람은 어떤 건
반을 어떤 손가락으로 눌러야 하는지 결코 의
식하지 않습니다. 무의식이 이미 그 방법을 다
알고 있으니까요. 벌써 연습에 연습을 거듭했
기 때문입니다.

스포츠도 마찬가지죠. 골퍼는 스윙을 연습하
고, 테니스 선수는 백핸드를, 크리켓 선수는
공 잡는 법을 익힙니다. 이런 동작을 딱히 힘
들이지 않고 해내는 경지에 오를 때까지 반복
하는 겁니다. 그러면 정신이 명령을 내릴 필요
도 없어지죠.

어떤 농구 선수가 경기를 뛰는데 그날따라 플레이가 시원찮습니다. 그러면 "생각 좀 그만해!" 같은 질책이 날아오곤 하죠. 의식적인 생각이 동작을 더 느려지게 하거든요.

배우가 연기를 하는 도중 이다음에 무슨 대사를 내뱉을지 생각을 더듬는 순간 연기 자체에 투입하는 에너지가 조금 줄어듭니다. 기억을 해내려고 애쓰는 의식적인 정신도 에너지를 빨아먹기 때문입니다.

그러니까 우리의 지적인 무의식에는 어마어마한 능력이 있습니다. 무의식 덕분에 우리는 살면서 필요한 대부분의 일을 애써 집중하지 않고도 처리해 낼 수 있는 겁니다. 무의식 없이는 사실상 아무런 일도 할 수 없습니다. 생각

할 게 너무 많아질 테니까요.

하지만 그렇다고 해서 우리의 지적 무의식이 우리가 예측하는 대로만 행동하는 것은 아닙니다.

좋은 사례가 하나 있습니다. 미국의 한 실험 심리학자가 사람들을 모집하고는 이 그룹에게 다음과 같은 한자 몇 글자를 화면에 띄워서 보여 주었습니다.

勤　擦　頭　跑　趙

그러고 나서 며칠 후 이 지원자들에게 더 많은 글자를 보게 했습니다. 이번에 보여 준 한자 중에서 몇 개는 지난주에 봤던 것이고, 나머지

는 전혀 낯선 글자였죠.

東　莞　勴　擦　頭　樂　幕

그리고 지원자들에게 지난번에 봤던 글자들이 무엇인지 질문했습니다.

여러분도 짐작하겠지만 그 결과는 참혹했습니다. 이토록 생소한 모양을 다시 기억해 내기란 굉장히 어려운 일이었죠.

그러고 나서 연구팀은 다른 사람들을 대상으로 하여 같은 실험을 했습니다. 하지만 이번에는 두 번째 모임에서 지원자들에게 지난주에 본 글자들을 골라 달라는 질문을 하지 않았습니다. 그저 어떤 글자가 가장 마음에 드는지만

물었죠.

좀 이상한 질문 같기는 했지만, 어쨌든 사람들은 뭘 대답하라는 뜻인지 알아듣고 이렇게 말했죠. "예, 이 글자가 저 글자보다 좋네요."

그랬더니 놀라운 사실이 드러났습니다. 사람들이 고른 것은 바로 지난번에 보여 준 글자들이었던 겁니다.

이 결과가 뜻하는 게 뭘까요? 참가자들의 무의식에는 지난주에 봤던 한자들이 남아 있었던 겁니다. 하지만 "예, 지난주에 저 글자 봤어요."라는 답을 끌어낼 정도까지는 못 되고, 그저 호감을 불러일으키는 선에서 그친 거죠.

이것이 바로 무의식의 문제점입니다. 말 그대로 무의식에 불과한 거죠. 무의식에게는 이래라저래라 명령할 수도 없고, 매를 휘두를 수도 없습니다.

무의식이라는 녀석은 온갖 기기묘묘한 방법을 동원해서 살살 구슬려야 합니다. 그리고 무의식이 여러분에게 해 주는 말을 영리하게 해석해 낼 줄 알아야 합니다.

간단히 말해, 무의식에게는 질문을 던질 수도 없고, 시원한 대답을 기대할 수도 없습니다. 깔끔하게 맞아떨어지는 단순명료한 메시지 같은 건 나오지 않아요. 무의식은 그 속에 담긴 지식을 오직 '무의식의 언어'를 통해서만 여러분에게 전달하기 때문입니다.

무의식의 언어는 말이나 글로 된 것이 아닙니다. 마치 꿈의 언어 같은 거죠. 여러분에게 어떤 이미지를 보여 주고, 느낌을 전해 주고, 슬쩍 옆구리를 찌르기도 하지만, 여러분은 그 의도를 곧바로 알아차리지 못하죠.

뒤에서 다시 이 무의식에 대해 이야기하겠습니다. 무척 중요한 주제거든요.

'토끼의 두뇌, 거북이의 마음'

학창 시절에 제가 배운 것이라고는 오직 언어나 숫자를 사용해서 논리적이고 분석적으로 생각하는 방법뿐이었습니다.

하지만 학교에서 말해 주지 않은 것이 한 가지 있었죠. 이런 사고방식이 특정한 문제를 해결하는 데는 대단히 적합할지 몰라도, 다른 종류의 문제에는 전혀 쓸모가 없다는 점이었습니다.

이런 기본적인 진실을 저는 20년 전에 더욱 분

명히 깨닫게 되었습니다. 그 무렵 가이 클랙스턴의 훌륭한 저작을 접하게 되었거든요. 책 제목은 "토끼의 두뇌, 거북이의 마음"이었죠.

이 책에서 가이 클랙스턴은 두 가지 사고방식을 이야기합니다. 그중 한 가지는 "사태를 파악하고 이해득실을 따져 본 다음 의견의 제시와 증명을 거쳐 문제를 해결하는" 사고방식입니다. 저자는 몇 가지 사례를 듭니다. "엔진이 왜 작동하지 않는지를 알아내는 정비공, 여름 휴가를 어디서 보낼 것인지를 놓고 여행 안내서를 들여다보면서 실랑이를 벌이는 가족, 흥미로운 실험 결과를 해석해 내려는 과학자, 시험 문제와 씨름하는 학생 등을 보자. 이들은 모두 이성과 논리, 그리고 계획적인 의식적 사고를 도구로 삼아서 알아 가는 방식을

취하고 있다." 클랙스턴은 이런 식의 신속하
고 목적이 뚜렷한 사고를 일컬어 '토끼의 두
뇌'라고 합니다.

그러고 나서 또 다른 종류의 사고방식이 있다
고 이야기합니다. 바로 '거북이의 마음'이라는
것이죠. 그의 설명을 들어 볼까요? "거북이의
마음은 더 느리게 진행된다. …… 목적이 뚜
렷하지도 않고 명쾌하게 딱 떨어지지 않기가
일쑤다. 차라리 놀이나 오락, 몽상에 가깝다.
이 모드에 돌입한 사람은 뭔가를 곱씹어 보거
나 숙고하면서 사색과 명상에 빠져든다. 문제
를 진지하게 해결하려고 하기보다는 곰곰이
생각하는 것이다."

계속해서 클랙스턴은 대단히 중요한 점을 지

적합니다. 이 한가로운 '거북이의 마음'이 언뜻 보기에는 목적이 없는 것 같지만, 훨씬 더 빠른 '토끼의 두뇌' 못지않게 '지능적'이라는 것입니다. 그러면서 이렇게 설명하죠. "과학자들의 최신 연구 결과를 들여다보면, 이렇게 시간이 더 많이 걸리는 무계획적 사고가 복잡한 상황, 즉 한마디로 정의하기에는 무척 흐릿한 상황을 이해하는 데 특히 적합하다는 것을 분명히 알 수 있다. …… 이를테면 무엇을 따져 볼 것인지, 심지어 어떤 질문을 던져야 할지도 불확실할 때라든가, 어떤 문제가 너무 미묘해서 평소와 같이 의식적인 생각으로 포착하기가 힘들 때는 거북이의 마음을 활용할 필요가 있다. …… 이와 같은 지능이 바로 사람들이 말하는 '창조력'인 셈이다. 어쩌면 '지혜'라고 해도 좋다."

이 놀라운 내용을 읽으면서, 제가 다니던 학교
에서는 논리적이고 비판적이고 분석적인 사고
에만 너무 집착했다는 것을 깨달았습니다. 당
시 교사들은 논리와 분석에 치우친 정신적 과
정이 창조성을 기르는 데에는 전혀 쓸모가 없
다는 것을 결코 인식하지 못했습니다. 이것만
이 유일한 사고방식이라고 했죠.

저 또한 가이 클랙스턴의 책을 읽고 나서야
'거북이의 마음'이라는 것을 알게 되었습니다.

그렇다면 어떻게 해야 느릿느릿 창조적인 생
각을 할 수 있을까요?

제 친구 중에 서식스 대학교 심리학과를 이끌
었던 브라이언 베이츠가 있습니다. 한번은 브

라이언이 제게 말해 주기를, 1960~70년대만
해도 창조력을 키우는 방법에 대한 썩 괜찮은
연구가 이루어졌다고 했습니다. 그러나 그 후
이런 연구들은 벽에 부닥쳤습니다. 창조성이
란 상당 부분이 무의식과 관련되어 있기 때문
에, 창조성을 논하는 데는 한계가 있을 수밖에
없거든요.

하지만 브라이언은 1960년대에 캘리포니아주
버클리에서 이루어진 실험 이야기를 들려주
었습니다. 이 실험은 근본적이고도 실질적인
중요성이 있다고 할 만합니다. 저명한 심리학
자 도널드 매키넌은 제2차 세계대전 당시 거
물급 간첩으로 활약한 적도 있는데, 그 역시
창조성에 매료되었습니다. 하지만 그가 주목
한 대상은 예술가보다도 공학자, 기자 같은 사

람들이었습니다.

그중에서도 특히 건축가에게 관심을 두었습니다. 왜냐하면 건축가는 창조성에다 고도의 실용성까지 추구해야 한다는 것을 알았기 때문입니다. 아무리 아름다운 건물을 설계했더라도 곧 무너지게 생겼다면 아무 소용이 없으니까요.

도널드 매키넌은 여러 건축가들에게 건축계에서 가장 창조적인 인물이 누구라고 생각하는지 질문했습니다. 그러고 나서 이렇게 뽑힌 '창조적인' 건축가들을 찾아가서는, 아침에 일어나는 순간부터 밤에 잠자리에 드는 순간까지 무엇을 하는지 묘사해 달라고 했습니다.

그다음에는 창조성이 떨어지는 건축가 몇 사람을 찾아가 똑같은 질문을 던졌습니다. 물론 그 사람들에게는 찾아온 이유를 밝히지 않았지만요.

매키넌이 얻은 결론은 창조적인 건축가와 비창조적인 건축가 사이에는 단 두 가지 차이점이 있다는 것이었습니다.

첫 번째는 **창조적인 건축가는 놀이하는 방법을 안다는 것**이었습니다.

두 번째 차이점은 **창조적인 건축가는 사정이 허락하는 한 항상 결정을 미룬다는 것**이었죠.

자, 그럼 이 두 가지 결과를 하나씩 풀어 봅시다.

매키넌이 말하는 '놀이'란 난제에 부닥쳤을 때 즐겁게 몰입하는 능력을 의미합니다. 그저 난제 하나를 풀고 다음 문제로 나아가려 하는 것이 아니라, 난제 자체에 정말로 호기심을 느끼는 것입니다. 매키넌은 이런 활동이 '천진난만'한 것이라고 합니다. 어린아이들이 놀이하는 모습을 떠올려 봅시다. 아이들은 지금 하는 일에 너무나 열중한 나머지 한눈을 파는 법이 없습니다. 그저…… 탐험을 하는 중이죠. 어디로 가는지는 알지도 못하고 관심도 없습니다.

놀이하는 아이들은 몹시 즉흥적입니다. 실수를 아랑곳하지 않습니다. 규칙을 지키지도 않죠. 아이들에게 "아냐, 그러면 안 돼."라고 하는 것만큼 바보 같은 짓도 없습니다.

게다가 이런 놀이에는 목적이 없기 때문에 아이들은 아무 걱정도 하지 않습니다. 현실 세계를 지켜보는 것은 어차피 어른들의 몫이니까요.

아이와는 달리 어른들 대부분은 놀이처럼 즐기는 것을 잘하지 못합니다. 그도 그럴 것이 어른의 삶에 수반되는 온갖 책임에 신경을 써야 하기 때문이죠. 하지만 창조적인 어른들은 놀이하는 법을 아직 잊어버리지 않았습니다.

그러면 창조적인 건축가의 두 번째 특징을 살펴볼까요.

이들이 결정을 가능한 한 뒤로 미루는 성격임을 알게 된 사람들은 깜짝 놀랐습니다. 아니, 그렇다면 창조적인 건축가가 우유부단하다는

뜻 아닙니까? 실행력과 현실 감각이 떨어지는 거잖아요?

그렇지 않습니다!

이것이 뜻하는 것은 뭘까요? 보통 사람이라면 중요한 결정을 보류할 때 느낄 법한 불편감을 그 건축가들은 견딜 수 있다는 겁니다. 왜냐하면 답이 결국에는 모습을 드러낼 것임을 알기 때문입니다.

좀 더 자세히 설명해 볼까요.

저는 '의사 결정'을 주제로 하는 교육용 영화의 대본을 쓴 적이 있습니다. 당시 이 주제를 놓고 다양한 전문가들의 의견을 들었습니다.

전문가들이 설명하기를, 어떤 결정을 내려야 하는 상황에서 가장 먼저 던져야 하는 질문은 "이 결정을 언제 내려야 하는가?"라고 했습니다. 우리는 현실 세계에 살고 있습니다. 그래서 모든 일에는 마감 기한이라는 것이 있죠.

하지만 이런 현실 속 결정을 내려야 하는 시기를 알고 있다 해도, 왜 사람들은 마감일이 닥치기 전에 미리 결정을 내려 버리는 걸까요?

왜죠?

이건 바보 같은 행동입니다. 왜냐하면 더 오래 기다리는 사람에게는 엄청나게 중요한 것이 두 가지나 생길 수 있으니까요.

1. 새로운 정보를 얻을 수 있습니다.

2. 새로운 아이디어를 얻을 수도 있어요.

그런데 아직 결정할 필요가 없는데도 왜 굳이 결정을 내리려고 하는 걸까요?

왠지 불편한 느낌이 드니까요. 바로 이것 때문입니다!

그러니까 어떤 문제를 해결하지 않고 놔둔 상황에서 어떤 사람들은 불안감을 느낍니다. 걱정을 하는 거죠. 이 가벼운 불편함을 견디기 어렵기 때문에 결정을 서두릅니다. 이런 사람은 자기에게 결단력이 있다고 합리화하기 마련이죠.

하지만 **창조적인 사람들은 해결하지 못한 것이 남아 있을 때 왠지 모르게 생기는 불안감을 훨씬 더 잘 참습니다.**

그러니 창조적인 건축가들처럼 여러분도 그 불안감을 견딜 수 있다면, 더 나은 결정을 도출할 시간을 벌 수 있는 셈이죠.

자, 이제 좀 더 까다로운 창조성의 요소를 살펴볼까요.

어떻게 하면 어린아이처럼 놀이하는 법을 배울 수 있을까요?

우선 이런 생각에서부터 출발합시다.

창조성의 가장 큰 적수는 바로 방해입니다. 방해는 여러분이 생각하려는 문제에서 마음을 멀어지게 합니다. 어떤 연구에 따르면, 방해를 겪은 후에는 이전의 의식 상태로 돌아가는 데 8분이 걸리고, 깊은 집중 상태를 회복하는 데는 20분까지도 걸린다고 합니다.

그럼 방해란 어떤 것인지 생각해 봅시다…….

방해는 외부에서 발생할 수도 있습니다. 누군가 와서 말을 건다든가, 받은 편지함에 새 메일이 뜬다거나 하는 거죠. 아니면 내부에서 생길 수도 있죠. 이를테면 잊고 있던 일이 갑자기 생각날 수도 있고, 시간이 촉박하다고 걱정하거나, 어떤 문제를 해결하려고 아무리 애써도 안 되자 자기 머리가 모자란 것은 아닌가

하는 생각이 문득 들기도 합니다. 마침 제가 이 글을 쓸 때 누군가가 계단 내려오는 소리가 들리는 바람에 집중력을 잃고 말았습니다. 그러고 나자 이런 일이 도대체 얼마나 자주 생기는지를 생각하기 시작했습니다. 그리고 똑같은 일이 또다시 일어났습니다. 먼저 외부의 방해가 닥쳤고, 그다음에 내부의 방해가 벌어진 셈이죠.

하지만 내부에서 나오는 방해 중에서 가장 심각한 것은 실수를 저지를까 봐 걱정하는 마음일 겁니다. 이런 걱정은 여러분을 얼어붙게 할수도 있습니다. '아차, 그렇게 생각하면 틀릴지도 몰라.' 하면서 불안해하는 거죠.

너무 염려할 것 없습니다. **여러분이 창조력을**

발휘할 때 결코 실수 따위는 없습니다.

그 이유는 간단합니다. 어떤 길을 잘못 가고 있는지 아닌지는 다 가 보기 전에는 알 수 없으니까요. 그러니 아이디어가 하나 있다면, 그 생각의 흐름을 끝까지 따라가서 그게 정말로 유용한지 아닌지 확인해야 합니다. 탐험을 하면서 자기가 어디로 향하는 건지 꼭 알 필요는 없습니다. 일찍이 아인슈타인도 꼬집은 바 있지만, 뭔가를 조사하는 사람이 자기가 뭘 하는 것인지 알고 있다면 이미 그것은 연구가 아닙니다.

이러한 내부와 외부의 방해를 제거하고 '거북이의 마음'에 진입하려거든, 안전한 장소를 만들어 거기서 놀이를 해야 합니다. 먼저 공간적

영역을 확보하고 나서 시간적 영역도 설정합
니다.

**우선 공간적 영역을 만들어서 다른 사람이 방
해하는 것을 막습니다.** 문을 닫아걸고 '방해하
지 마시오'라는 표지판을 내걸거나, 사람들의
훼방을 받지 않을 만한 곳으로 숨어드는 거죠.

그러고 나서 **특정 기간에 걸친 시간적 영역을
만들어 공간적 영역을 보존합니다.** 예컨대 특
별한 놀이 시간을 몇 분 뒤에 시작해서 90분
후에 끝내기로 설정할 수도 있습니다. 이 90분
을 아주 소중히 다루면서 어떤 방해도 용납하
지 않는 거죠. 이만큼의 시간은 신성불가침이
고 이제 마음껏 자신만의 놀이를 시작할 수 있
습니다.

물론 이렇게 할 수 있게 되기까지는 시간이 꽤 걸립니다. 이런 걸 처음 해 보는 사람이라면 이내 '아차, 톰한테 전화하는 걸 까먹었네!' 하는 생각부터 들겠지요. 또 고양이의 생일 선물을 아직 사 놓지 않았다는 걸 알아차릴 테고요. 어젯밤에 갑자기 동생 이름이 생각나지 않는 바람에 굉장히 당황했던 것도 기억날 겁니다. 다리는 왜 이렇게 가려운지, 독일 축구팀은 왜 승부차기 대결을 매번 이기는지, 아니면 작업을 시작하기 전에 커피부터 한 잔 내려야 하지 않을까 등등 온갖 생각이 꼬리를 물겠죠.

걱정 마세요. 이건 모든 사람이 똑같습니다.

마치 명상을 할 때와 같습니다. 처음에 가만히 앉아 있노라면, 바쁘게 움직일 적에는 알아차

리지 못하던 것을 깨닫게 됩니다. 바로 우리의
머리가 바보 같은 잡생각과 걱정으로 가득 차
있다는 겁니다. 힌두교에서 말하듯, 마음이라
는 건 수다스러운 주정뱅이 원숭이와 같습니
다. 그야말로 사소하고 쓸데없는 것들이 쉴 새
없이 떠오릅니다.

그렇다면 이 일을 어떻게 해낼 수 있을까요?

저보다 정신력이 강한 사람들은 이런 생각을
능히 떨쳐 버릴 수 있는 것 같습니다. 축복받
은 능력이라고나 할까요. 저는 그러지 못합니
다. 그 대신 저는 책상에 놓인 노란색 쪽지에
그런 것을 바로바로 적어 둡니다. 그렇게 하면
잊을 수 있더군요.

이런저런 잡생각을 쫓아내기 시작하노라면, **가만히 앉아 있을수록 점점 더 정신이 느리게 흘러가면서 차분해질 겁니다.** 마치 명상을 하는 것과 같죠. 그렇게 되면 자신이 생각하고자 했던 문제에 집중하기 시작할 수 있습니다. 이제는 그 문제를 마음속에 막연히 간직해 둔 채 생각이 스스로 돌아다니게 놔두면 됩니다.

여러분의 생각이 너무 멀리까지 벗어나는 사태를 방지할 수 있도록, 제 훌륭한 친구 빌 골드먼의 팁을 활용해 보기 바랍니다. 빌은 시나리오 작가인데 아카데미상도 받았죠. 대표작을 꼽자면 "내일을 향해 쏴라", "모두가 대통령의 사람들", "프린세스 브라이드", "미저리", "머나먼 다리", "그레이트 왈도 페퍼", "핫 락", "마라톤 맨"…… 이 정도만 들까요? 언젠가 빌

이 제게 이런 이야기를 들려주더군요. 특정한 신을 작업할 때면 그 신의 핵심 아이디어를 종이에 적어서 그걸 눈앞에 있는 컴퓨터에 붙여 놓곤 했답니다. 작업을 하다가 자기의 마음이 너무 멀리까지 나가 버렸다는 것을 퍼뜩 깨달으면 메모를 한 번씩 쳐다보곤 했습니다. 그러면 애초에 염두에 두었던 목표로 금세 되돌아올 수 있었죠.

그래서 그 자리에 그냥 앉아 있다 보면 마침내 마음이 잔잔해지면서, 자신의 난제와 관련된 이상한 아이디어라든가 관념이 마음속에 떠오르기 시작합니다. 하지만 그것들은…… 이상해 보입니다!

이상하게 보이는 이유는 평소의 논리적이고

비판적이고 분석적인 마음에 익숙한 것들이 아니기 때문입니다. 이런 아이디어나 관념은 말이나 글의 형태로 다가오지 않습니다. 깔끔하게 타이핑된 짧은 문장이 아닌 거죠. 이것은 무의식에서 나오기 때문에 무의식의 언어를 구사합니다.

앞서 제가 무의식을 언급했던 것이 기억나나요?

여러분이 의식이 없을 때, 그러니까 잠잘 때 생각을 어떻게 하는지를 한번 살펴봅시다. 꿈을 되돌아보세요. 꿈을 떠올려 보면, 상황이 기억나고, 이미지가 기억나고, 느낌이 기억나고, 반복되는 패턴이 기억나지만…… 딱 부러지게 명확한 것은 아무것도 없죠.

자, 이 모든 게 다소 '감각적'이라는 생각이 드나요? 그렇다면 아인슈타인이 아이디어라는 주제를 가지고 뭐라고 했는지 한번 들어 볼까요?

"말이나 언어는 글로 쓰든 입으로 내뱉든 간에 나의 사고 메커니즘에서 아무런 역할도 하지 못하는 것 같다. 생각의 요소로서 기능하는 것으로 보이는 심리적 실체란 특정한 기호와 약간은 분명한 이미지이다. 이런 기호와 이미지는 '자발적으로' 재생산되어 결합한다. …… 이런 결합 놀이는 생산적인 사고의 필수적 특징으로 보인다. 그런 다음에야 말이나 여러 가지 기호의 논리적 구성이 이루어지게 되고, 이를 통해 다른 사람들과 소통하게 된다."

이미지와 감정을 가지고 놀이를 할 때 여러분은 결정적인 자극이 어디서 나오는 것인지 결코 알 수 없습니다. 벤젠의 구조를 발견한 독일의 유기 화학자 아우구스트 케쿨레 폰 슈트라도니츠의 일화를 봅시다. 한번은 밤늦게 앉아 난롯불을 쳐다보고 있었습니다. 옛날식 장작불이어서 불꽃이 사방으로 혀를 날름거렸죠. 계속 바라보자 불꽃이 그의 상상 속에서 마치 뱀처럼 보이기 시작했습니다. 이렇게 나른하게 졸면서 불을 바라보고 있자니 급기야 뱀들이 자기 꼬리를 물고 있는 것처럼 보이기에 이르렀죠. 그런 상태로 비몽사몽 앉아 있던 그에게 갑자기 생각이 떠올랐습니다. 뱀이 자기 꼬리를 물고 있는 모습이 마치 둥근 고리 같다는 것, 그리고 벤젠의 분자 구조 또한 이런 고리 형태라는 생각이요.

그런데 여러분의 논리적이며 분석적인 '토끼의 두뇌'가 여러분이 너무 멀리서 헤매고 있음을 감지하고, 냉철하고 논리적인 사고가 마음속 어딘가에는 존재하리라고 여긴다면…….

그러면 역대 최고의 과학자 가운데 한 사람인 에디슨은 어땠을까요? 전구의 발명자 에디슨은 깨어 있는 것도 아니고 잠든 것도 아닌 이 어정쩡한 상태에서 가장 좋은 아이디어가 나온다는 걸 알았죠. 그래서 편안한 안락의자에 앉아 손에 볼 베어링 몇 알을 쥐고는 그 아래에 쇠그릇을 놓아두곤 했습니다. 깜빡 잠이 들어 손이 풀리면 쇠구슬이 접시에 떨어지면서 나는 소음이 다시 그를 깨웠습니다. 그러면 또다시 볼 베어링들을 집어 들고 의자에 파묻혀 조금 전과 같은 몽롱한 정신 상태에

빠져들었습니다.

우리가 우리의 무의식과 접촉할 때, 무의식은
우리에게 힌트와 자극을 아주 살며시 보내 줍
니다. 바로 그 때문에 고요함을 유지해야 하는
겁니다. 우리가 일종의 명상을 실천하는 이유
이기도 합니다.

그러지 않는다면, 다시 말해 명상하는 대신 여
기저기 뛰어다니고 시계를 들여다보고 스마트
폰을 확인하느라 여념이 없다면, 무의식이 보
내는 미묘한 메시지를 알아차릴 가망이 하나
도 없기 때문입니다.

여기서 경고 한마디. **우리가 창조력을 발휘하
고자 노력하는 동안에는 거의 예외 없이 명확**

성이 정말로 부족합니다. 물론 우리의 이성적이고 분석적인 마음은 명확성을 좋아하죠. 아니, 숭배합니다. 하지만 창조적 과정이 시작될 때는 모든 것이 명확하지 않습니다. 혼란스러울 수밖에 없죠. 새로운 생각이 하나 있다 치면, 도대체 이걸 어떻게 곧바로 이해할 수 있겠습니까? 한 번도 가 본 적이 없는 곳이잖아요. 낯설게 느껴집니다. 그래서 '거북이의 마음'의 작업은 대부분 불확실성과 가벼운 혼란의 분위기 속에서 이루어집니다.

그러므로 서두르지 않는 것이 정말 중요합니다. **여러분의 새로운 관념이 천천히 조금씩 명확해지게 해야 합니다.** 진정한 명확성이 결국에는 드러날 겁니다.

그러면 바로 그 시점에…… 새로운 아이디어
가 떠오를 겁니다!

제가 '좋은 새 아이디어'라고 말하지 않은 것
에 유의하기 바랍니다. 끔찍한 아이디어일지
도 모릅니다. 아주 근사할지도 모르고요.

그렇다면 새 아이디어가 좋은 것인지 나쁜 것
인지, 아니면 사실상 양쪽 모두에 해당하는지
를 어떻게 판단할 수 있을까요?

바로 이 시점에, 그러니까 새로운 아이디어가
아주 명확해진 시점에 저 비판적이고 분석적
이며 진실을 탐구하는 마음을 동원하여 아이
디어를 평가하는 겁니다.

맞습니다. 귀를 쫑긋 세우고 대기하던 '토끼의 두뇌'가 이제 출동해서 냉철한 '과학적' 사고를 모조리 구사합니다. 데이터를 수집하고, 측정을 하고, 논리적 결론을 도출해서 새 아이디어를 이리저리 체크해 봅니다. 아이디어가 실제로 성공할 것인지 살펴보는 거죠.

괜찮은가요? 시원찮은가요? 아니면…… 잘 모르겠나요?

어떤 아이디어에 좋은 점과 좋지 않은 점이 모두 있을 수도 있습니다. 이런 경우에는 우선 논리적 마음을 이용하여 어떤 부분을 남겨 두고 어떤 부분을 제거할 것인지 판단해 놓습니다. 그리고 나서 다시 창조력이 발휘되는 분위기로 되돌아가기를 반복하다 보면 좋은 부분

들을 차곡차곡 쌓아 나갈 수 있겠죠.

하지만 더 중요한 것은 **새로운 아이디어가 처음 떠올랐을 때 너무 성급하게 비판하지 않는 것입니다.** 설익은 새 아이디어가 너무 빨리 논리적 두뇌의 공격을 받아서는 안 됩니다. 아이디어가 더 성장해서 명확해지고 견고해질 만한 시간을 주어야 합니다. 새 아이디어는 작은 생명체와도 같아서 쉽게 압살당합니다.

그래서 여러분이 생각해 낸 것이 과연 무엇인지 명확히 알 때까지 인내심을 발휘해야 합니다. 그러고 난 다음에야 비판적 사고를 동원할 수 있습니다. 그 전에는 안 됩니다.

창조적 기간이 언제 종료되어 다음 단계로 넘

어가야 할 것인지 알 수 있는 아주 좋은 방법이 있습니다. 막연한 새 아이디어가 넘쳐나서 압박과 혼란을 느끼기 시작한다면, 바로 그 순간이 아이디어를 명확히 하는 작업을 시작할 땝니다. 논리적 사고가 등장할 때가 된 거죠.

이제 여러분은 논리적이고 비판적인 구간에 접어들었습니다. 하지만 시간이 지나 모든 것을 평가하고 나면 다소 지루함을 느낄 겁니다. 이건 지금이 창조적 사고 모드로 다시 돌아가야 할 때라는 신호입니다. 이런 식으로 창조적 사고 모드와 분석적 사고 모드를 왔다 갔다 합니다. 그러다가 마침내 조금 특별한 것을 얻게 되는 거죠.

이 왕복 프로세스를 반복이라고 합니다. 창조

적인 사람들이 항상 하는 일이죠.

제가 영화 "완다라는 이름의 물고기"의 시나리
오를 쓸 때도 이렇게 했습니다. 초고를 거듭
고쳐 쓰면서 '거북이의 마음'을 사용하여 아이
디어를 내고 문제를 해결했으며, '토끼의 두
뇌'를 이용하여 생각을 정리하고 논리적 모순
을 해결했습니다. 결국에는 원고를 열세 번이
나 수정했지만 그럴 만한 가치는 충분했습니
다. 고칠 때마다 시나리오가 조금씩 나아졌으
니까요. 그 최종 결과는 제 평생 유일한 작문
상이었습니다!

'거북이의 마음'.

'토끼의 두뇌'.

이 두 가지는 서로를 필요로 합니다.

하지만 둘을 따로 떼어 놓는 걸 잊지 마세요!

창조력에 보탬이 되는
몇 가지 요령

여기에 담긴 내용은 제가 작가로서 경험한 것을 바탕으로 하고 있습니다. 하지만 전혀 다른 일을 하는 사람들, 이를테면 미술가나 정신과 의사, 음악가, 발명가 등과 이야기를 나눠 보니 그 사람들이 새로운 아이디어를 얻기 위해 겪는 정신적 과정 역시 저와 비슷하더군요. 그러므로 글쓰기에 대한 다음과 같은 다소 두서없는 생각들이 다른 분야에서 창조적인 일에 종사하는 사람들에게도 쓸모가 있기를 바랍니다.

'자기가 아는 것을 가지고 쓴다'

초보 작가들이 자주 듣는 말이 한 가지 있습니다. "자기가 아는 것을 가지고 써라." 이런 충고를 접할 때면 저는 런던 지하철의 객차 끝 표지판에 적힌 문구, "환기를 위해 창문을 내리시오."가 생각납니다. 그러니까 "두말하면 잔소리."라는 거죠. 이를테면 '음, 난 미국 시골의 양봉업에 대해 아는 게 하나도 없으니까 첫 소설의 주인공을 노스다코타주의 양봉업

자로 해야겠네.'라고 생각하는 사람이 있을까요? 아니면 '나는 줄곧 어선에서 일을 해 왔으니 인도네시아의 유명한 사원 무용수의 일대기를 써야지.'라는 건 어떤가요? 당연히 여러분은 잘 아는 것을 써야 합니다. 그렇게 해서 한 차례 성공을 거두고 났는데도, 전혀 모르는 주제를 가지고 글을 쓰고 싶은 마음이 아직도 간절하다면, 우선 조사를 아주 많이 해야겠죠. 정말 간절히 바란다면요.

저는 이 기본 규칙이 어디에나 적용된다고 생각합니다. 여러분은 이미 잘 알면서 관심을 쏟는 분야에서 창조력을 발휘할 가능성이 가장 높습니다.

영감을 찾아서

여러분이 뭔가 창조적인 작업을 처음 시작할 때는 자기가 무엇을 하고 있는지 알지 못합니다! 하지만 글을 쓰든, 그림을 그리든, 노래를 작곡하든 간에, 우선 아이디어를 가지고 시작해야 합니다. 물론 초보자가 훌륭한 아이디어를 생각해 내기란 도저히 불가능하겠죠. 그럴 때는 여러분이 동경하는 사람의 아이디어를 '빌려' 오세요. 정말 마음에 와닿는 아이디

어를요. 이렇게 작업을 시작하면 그 아이디어를 가지고 놀면서 자신만의 것으로 만들게 됩니다. 지금은 배우는 중이니, 동경하는 사람이나 사물로부터 배우는 것은 훔치는 것이 아닙니다. 이런 것은 '영향을 받는 것'이라고 불러야죠.

물론 그렇다고 해서 다른 사람이 해 놓은 것을 맹목적으로 똑같이 베껴서는 안 됩니다. 그건 도둑질입니다. 어쨌든 창조적인 무언가를 만들어 내고자 할 때 누군가를 따라 하는 것이 어떤 의미가 있을까요? 똑같이 베끼면 기법을 익힐 수 있죠. 하지만 이 책에서 저는 위조가 아니라 창조를 이야기하고 있습니다!

이런 식으로 빌린다는 착상이 미심쩍게 여겨

진다면 셰익스피어라는 사람을 한번 찾아보세
요. 그 사람의 플롯은 전부 도용한 겁니다. 그
러고 나서야 비로소 조금 창조적인 글을 써낸
거죠.

상상력 넘치는 도약

⎯⎯⎯⎯⎯⎯⎯⎯⎯⎯⎯⎯⎯⎯⎯⎯⎯⎯

여기서 키워드는 '도약'입니다. 도약은 아주 크게 뛰어오르기 같은 거죠. 하지만 '도약'이 그저 깡충 뛰는 것이라고 해 봅시다. 아니면 건너뛰기라든지, 세단뛰기라고 할 수도 있겠죠. 아주 조그만 뜀뛰기, 이를테면 장미꽃을 꽃꽂이 장식 한가운데로 옮기는 것은 아주아주 조금 창조적인 일입니다. 그런가 하면 아인슈타인의 상대성 이론은 아마도 '역대 최고의

과학 멀리뛰기' 대회의 챔피언일 겁니다.

대개는 도약이 커질수록 창조의 기간도 더 길
어지는 법입니다.

창조적인 글쓰기를 할 때는, 그리 창조적이지
는 않은 자잘한 개선을 자꾸자꾸 쌓아 가는 식
으로 원고를 대폭 향상시킬 수도 있습니다. 어
떤 때는 큼직한 추가나 변화를 생각해 낼 수도
있죠. 영화 "죠스"를 제작할 당시 스티븐 스필
버그 감독이 상어를 관객들에게 계속 보여 줄
필요는 없다는 걸 깨달았던 순간처럼요. 무의
식은 전혀 예측할 수 없다는 것을 명심하세요.

많은 노벨상 수상자들은 자신의 돌파구가 그
야말로 느닷없이 나타났다고 털어놓습니다.

오랫동안 숙고를 거듭했는데…… 짠 하고 마음속에 떠오른 거죠. 심지어는 그 당시 자기에게 아이디어가 '주어졌기' 때문에 실제로 그 업적을 이룬 것은 자신이 아니라며, 자기는 상을 받을 자격이 없다고 생각하는 수상자도 있습니다.

꾸준함

과학이나 건축, 의학 분야에서 창조력을 발휘해 보고자 한다면, 우선 몇 년에 걸쳐 교육을 받아야만 비로소 다른 사람들이 미처 모를 만한 것들을 창조적으로 생각할 채비를 갖추게 됩니다.

예술은 좀 다릅니다. 성공한 소설가가 첫 소설의 독창성에 다시는 근접하지 못하는 경우

도 있습니다. 이것은 초보자로서 가졌던 참신한 발상이 나중에 사라져 버리기 때문입니다. 피카소는 자기가 열 살 때 그린 그림이 나중에 그린 것보다 훨씬 낫다는 말도 했습니다. 에드바르 뭉크의 후기 그림들은 초기작들의 강렬함을 결코 재현해 내지 못했습니다.

불교에서는 이것을 일컬어 '초심(初心)'이라고 합니다. 익숙함에도 경험이 무뎌지지 않은 채 더욱 생생해지는 것을 표현하는 말이죠. 경제학에서 말하는 '수확 체감의 법칙'의 심리학적 버전이라고도 할 수 있습니다.

재능이 아주 뛰어난 사람이라 해도 그 생산의 시기는 세 단계로 나눌 수 있습니다. 첫 단계에서는 기법을 배워 나가면서 독창적인 작품

을 만들어 냅니다. 두 번째로, 기법에 통달했을 즈음에는 농익은 아이디어를 자신의 최고작에 투영해 내기 시작합니다. 세 번째 단계에 이르면 통찰력이 점점 식상해지면서 능력이 서서히 줄어듭니다.

창조적인 사람이 고도의 참신성을 꾸준히 지속하는 경우는 무척 드뭅니다. 많은 사람들은 어떤 주제에 대한 엄청난 이해와 지식을 얻어 나가는 과정에서 생각이 점점 상투적으로 변해 갑니다.

그런데 이론 물리학자 리처드 파인먼 같은 사람은 참신한 아이디어를 생각해 내는 능력을 용케 잃어버리지 않습니다. 다시 말해 그런 사람들은 무의식을 키우고 신뢰하는 법을 압니

다. 파인먼은 드럼을 치는 데 많은 시간을 보냈죠. 위대한 수학자 존 콘웨이는 상당한 시간을 게임에 쏟아부었습니다.

놀이는…… '참신함'을 유지시켜 줍니다.

차질에 대처하는 법

독창적인 것을 생각해 내려고 하다 보면, 어떤 날은 일이 잘 풀리고 어떤 날은 잘되지 않습니다. 그레이엄 채프먼하고 함께 글을 쓰기 시작할 당시 우리는 허탕을 칠 때면 몹시 좌절하곤 했습니다. 오전 내내, 아니 하루가 다 가도록 그럴듯한 것을 하나도 건지지 못하는 날도 있었죠. 하지만 그럼에도 불구하고 평균 수확량은 일정하다는 것을 알게 되었습니다. 일주일

93

에 15분에서 18분 정도 분량의 괜찮은 내용을
써냈으니까요. 우리가 할 일은 작업이 잘 풀리
든 안 풀리든 그저 자리를 지키는 것뿐이었고,
금요일 저녁 무렵이면 목표를 달성할 수 있었
습니다. 우리는 그런 장애물이 집필 과정에 방
해가 되는 것이 아니라, 그 과정의 일환이라는
것을 알게 되었습니다. 예를 들어, 밥을 먹을
때 포크가 빈 채로 접시로 돌아가는 동작은 실
패가 아닙니다. 식사 과정의 일부일 뿐이죠.

인류학자 그레고리 베이트슨은 이런 말을 남
겼습니다. "낡은 아이디어를 버리기 전에는 새
로운 아이디어를 얻을 수 없다." 베이트슨의
통찰 덕분에 저는 불모의 시기를 풍작을 위한
준비 기간, 더 나아가 전체 창작 과정에서 떼
놓을 수 없는 한 부분으로 바라볼 수 있었습니

다. 흐름이 막혀 있다고 해서, 자책하면서 차라리 머리 깎고 산속으로 들어가 버릴까 고민하지는 마세요. 그냥 빈둥거리며 놀이를 하다 보면 무의식이 뭔가를 토해 낼 수 있을 겁니다. 의기소침해져 있는 것은 시간 낭비일 뿐입니다.

패닉을 일찍 겪는다

───────●───────

저는 어려운 문제에 직면할 때마다 극심한 두려움을 느낍니다. 끙끙대며 씨름하다가 결국 해결할 수 없을지도 모른다는 공포가 밀려오는 거죠. 글쓰기는 어렵습니다. 아니, 다시 말해 보죠. 글쓰기는 쉽습니다. 글을 잘 쓰기는 어렵습니다. 한번은 제 친구가 어린 아들과 식당에 있었는데 마침 극작가 해럴드 핀터가 들어왔습니다. 친구는 아들에게 이렇게 말했죠.

"저분은 해럴드 핀터란다. 글을 아주 잘 쓰시지." 그러자 아들이 말했습니다. "우와, 그럼 'W'도 쓸 줄 알겠네요?"

저처럼 여러분도 시험에 닥쳤을 때 당황스러움을 느낀다면 제가 한마디 충고를 드리겠습니다. 패닉에 일찍 빠지세요! 패닉의 좋은 점은 에너지를 제공해 준다는 겁니다. '나는 패닉에 빠졌으니까 잠이 잘 오겠네.'라고 생각하는 사람은 없죠. 오히려 패닉은 일에 착수하는 데 도움이 됩니다.

하지만 당분간은 어떤 것도 해결되기를 기대해서는 안 됩니다. 우선 몇 가지 짧은 글을 쓰는 것부터 시작하세요. 그런 글이 괜찮을 필요는 없다는 걸 아니까 곧 버리게 됩니다. 이것

은 마음을 가라앉히는 데 도움이 될 겁니다. 처음에 아무런 기대를 하지 않는다면 실패도 없는 법이거든요. 그러면서 무의식에 슬슬 시동을 거는 겁니다.

여기서 중요한 것은, 비록 감정적 장애물을 억지로 뚫고 나가는 느낌이 들더라도 우선 시작하는 겁니다.

간단한 것부터 시작하세요. 예를 들어…… 누구를 대상으로 해서 글을 쓰려 하나요? 학술적 글쓰기를 하는 경우라면 재미있게 쓸 필요가 없죠. 관심을 선뜻 보이지 않는 사람들을 겨냥한다면 무척 흥미롭게 써야 합니다.

관객이 여러분의 이야기를 쉽게 받아들일지

거부감을 느낄 것인지 예상해 볼 수도 있습니다. 여러분은 관객을 설득해야 합니다. 말하는 것만으로는 충분치 않습니다.

그다음에는 '내가 정말 말하려는 것이 무엇일까?' '이 기사나 연설, 책, 희곡, 홍보물, 이메일의 요점이 무엇인가?'를 곰곰이 생각해 봅니다. 여러 가지 접근 방식을 생각해 내어 비교한 다음, 핵심이 될 만한 사실들을 모아서 조사합니다. 다른 사람의 말을 몇 마디 가져다 써도 무방합니다!

그리고 여러분이 아직도 깨닫지 못했을까 봐 하는 말이지만, 이 모든 과정은 여러분의 무의식에게 먹을 것을 주는 의식입니다. 그러면 여러분이 일을 멈추고 있는 순간에도 무의식

은 모든 것을 되새김질하죠. 따라서 지금 산책하러 나간다면 돌아올 때쯤에는, 메모장에 써넣을 만한 아이디어를 몇 가지 더 얻게 될 겁니다.

마지막으로…… 한 가지만 더 기억하세요. "간결함은 지혜의 본질이다." 지루하지 않게 해 주는 사람들의 본질이기도 하죠. 다음과 같은 유명한 사과문도 있습니다. "이 편지가 너무 길어서 미안하지만, 더 짧은 편지를 쓸 시간이 없었소."

그러니 첫 초고를 완성하거든 이렇게 해 보세요.

1. 관련이 없는 것은 모두 덜어 냅니다(생각보다 많이 있습니다).

2. 반복은 정말로 원하지 않는 한 금물입니다.

잘되길 빕니다. 그럼 시작하세요.

생각은 기분을 따른다

이 사실은 제 친구 브라이언 베이츠 교수가 아
주 오래전에 얘기해 준 건데, 그 당시 저는 큰
충격을 받았습니다. 하지만…… 너무나 확실
한 거였죠! 바로 코앞에 있는 진실을 왜 미처
알아차리지 못했던 걸까요? 우리 모두는 잘
알고 있습니다. 우울한 기분에 빠져 있을 때는
명랑하고 낙천적이고 활기찬 생각을 할 수 없
다는 것을요.

기분이 좋을 때는 침울하고 비관적인 생각을 제대로 할 수 없습니다. 화가 날 때는 새끼 고양이와 놀고 싶은 생각이 들지 않죠. 그저 복수할 궁리만 합니다. 불안할 때는 걱정을 합니다. 자신감에 차 있을 때는 과감해집니다. 질투를 느낄 때는 다른 사람의 성공이 그리 즐겁지 않습니다.

그런데 창조적이라고 느끼는 것은 엄밀히 말해 감정이 아닙니다. 마음의 상태죠. 하지만 이런 마음의 상태가 잘못되어 있다면, 무언가 다른 것에 신경이 분산된다면, 창조력을 발휘하기가 어렵게 됩니다.

지나친 자신감의 위험성

대체로 사람들은 자기가 하는 일을 완전히 파악하고 있다며 자신만만해하면 창조성이 무너지더군요. 그런 사람은 더 이상 배울 것이 없다고 생각하기 때문입니다. 이런 확신을 가지면 자연히 배우기를 그만두고 기존의 패턴만 고수합니다. 결국 성장이 멈추는 셈이죠.

문제는 대부분의 사람이 잘하고 싶어 한다는

겁니다. 하지만 정말로 훌륭한 사람들은 자기가 과연 잘하고 있는지를 알고 싶어 합니다. 이게 바로 코미디계의 좋은 점입니다. 관객들이 웃지 않는다면, 자기가 잘못하고 있다는 걸 그 자리에서 알 수 있거든요.

아이디어를 테스트하는 법

새로운 아이디어가 하나 떠올랐다면, 이걸 시험해 보는 방법이 두 가지 있습니다. 첫 번째는 제가 앞서 설명했던 것인데, 놀이하는 단계에서 보류해 두었던 비판적 능력을 여러분이 생각해 낸 아이디어에 투입하는 겁니다. 이제 여러분은 아이디어에 대해 충분히 알고 있으니 평가를 내릴 만한 위치에 올라선 셈입니다. 더 개선할 여지가 있다고 판단되면 반복 프로

세스에 들어가서 흡족한 결과를 얻을 때까지
진행합니다. 물론 여기에는 평가 능력이 필요
하지만, 여러분이 배우려는 열의만 있다면 경
험이 쌓일수록 판단력도 좋아질 것입니다. 물
론 실수도 어쩔 수 없이 저지르겠지만, 이런
실수조차도 미래를 위한 기술을 연마하는 데
도움이 될 겁니다.

두 번째로, 새로운 아이디어가 더할 나위 없이
정말 마음에 든다면, 생각에서 실천으로, 계획
에서 행동으로 나아가면 됩니다. 이것이 작은
발걸음이 될 수도 있고, 큰 발걸음이 될 수도
있습니다. 자동차 하나를 디자인했다면 실제
로 생산하기까지는 많은 난관을 거쳐야겠죠.
포드 자동차사의 수석 디자이너라면 그나마
좀 수월할 테지만요. 드레스를 하나 디자인했

다면, 만드는 일이 더 빨리 실현되어 직접 입어 보고 얼마나 마음에 드는지 확인할 수 있을 겁니다. 책이나 그림을 완성했다면, 판단력이 괜찮아 보이는 사람들에게 작품을 보여 주고 의견을 구해서 여러분의 생각에 반영할 수도 있습니다. 군인이 전투 계획을 세웠다면, 공격을 실행하기만 하면 됩니다. 전투를 잠시 중단하고는 그 계획에 대한 피드백을 요청하는 것은 전혀 도움이 안 되죠. 대본을 한 편 썼다면, 제작하고 싶어 할 만한 프로듀서를 찾아야 합니다. 물론 채택된 다음에는 몇 번이라도 고쳐 쓸 각오는 해야 하지만요!

애인을 죽여라

———————————●———————————

한번은 위대한 시나리오 작가 빌 골드먼이 제
가 대본 쓰는 걸 친구로서 도와준 적이 있습니
다. 그때 "애인을 죽이게."라는 충고를 해 주더
군요. 윌리엄 포크너의 말이라고 하면서요. 저
는 약간 당황했지만, 지금은 그 당시에 미처
몰랐던 말뜻을 조금 이해한 것 같습니다! 그
말의 요점은 어떤 훌륭한 작품이든 창작 과정
을 거치면서 변화하게 마련이라는 것이었습니

다. 때로는 대폭 바뀌기도 하겠죠.

창작 과정을 시작할 때 작가는 마음에 꼭 드는 대단한 아이디어를 얻기도 합니다. 이 아이디어가 바로 '애인'입니다. 그런데 아무래도 글을 전개하다 보면 이야기가 조금씩 바뀌게 됩니다. 그러면서 이 '애인'이 새 내러티브에 잘 어울리지 못하게 될 수도 있죠.

훌륭한 작가라면 애인을 버릴 겁니다. 그보다 좀 뒤처지는 작가는 애인에게 매달리면서 이야기가 탈바꿈하는 것에 훼방을 놓겠죠.

저는 젊은 작가일수록 '애인'에게 집착하는 경향이 크다는 것을 알았습니다. 좀 더 노련한 작가들은 원고를 고치는 데 아주 익숙해져 있

어서 거리낌 없이 애인을 죽게 놔둡니다. 한마
디로 냉혹한 자들이죠.

다른 의견 구하기

●─────────────────────────────────●

경험이 풍부한 작가라면, 자기 작품을 사람들
에게 보여 줄 때 던져야 할 질문이 네 가지 있
습니다.

1. 어떤 대목이 지루했는가?

2. 어떻게 진행되는지 이해가 가지 않는 대목
 은 어디였는가?

3. 설득력이 부족한 대목은 어디였는가?

4. 감정을 헷갈리게 만드는 요소가 있었는가?

이 질문들에 대한 답을 듣고 나서는, 한발 물러서서 과연 그런 지적이 타당한지 판단하고…… '직접 고치세요'. 질문을 받았던 사람들도 나름의 해결책을 제안해 주겠지만, 이런 건 싹 무시하세요. 웃음을 지으면서 관심 있는 척하고 감사 인사를 한 다음 자리를 뜨는 겁니다. 왜냐하면 그 사람들은 자기가 무슨 말을 하는지도 잘 모르거든요. 더욱이 작가가 아닌 사람은 더 심하죠. 그러고는…… 잘 들으세요. 결국에 가서는 여러분 스스로 어떤 비판과 제안을 받아들일지 판단해야 합니다.

이 모든 것을 고려하는 동안, 과연 누가 맞는지 따지지 마세요. 어떤 아이디어가 더 좋은지 물어보세요.

그렇다면 다른 사람의 의견을 언제 구해야 할까요? 제 생각에는 여러분의 생각이 상당히 명확해져서 다른 사람의 평가가 실질적인 도움이 될 만한 시점에 이르렀을 때 구하는 편이 좋습니다.

여러분의 아이디어나 프로젝트가 더할 나위 없이 좋다고 느껴질 때까지 기다려서는 안 됩니다. 창작 과정에서 피드백을 너무 늦게 부탁한다면 시간을 크게 허비할 수도 있기 때문입니다. 제가 연설문을 쓰는 중이라면, 네다섯 사람에게 첫 초고가 어떤지 물어볼 겁니다. 그

렇게 해서 무엇이 사람들을 사로잡고 무엇이 그러지 못하는지 즉시 알아냅니다.

두 번째 초고는 50퍼센트쯤 달라질 테죠. 저는 두 번째 초고를 이번에는 새로운 독자 두세 사람에게 보여 주고 참신한 의견을 구합니다. 이런 반복 과정을 사람들의 반응이 만족스러워질 때까지 계속합니다. 최종 원고를 첫 번째로 초고를 봤던 사람들에게 보내기도 하죠. 그러면 어김없이 그 사람들은 "우와! 훨씬 낫네!" 하며 감탄하더군요.

그 이유가 뭔지 궁금합니다.

여러분이 이야기를 쓰고 있다면 누군가에게 대략적인 줄거리를 들려줘 보세요. 그러면서

상대방이 재미없어하는 대목이 어디인지 주시
합니다. 바로 거기가 이야기가 잘못된 부분이
거든요! 다음번에 줄거리를 들려줄 때는, 사람
들의 관심이 떠나기 전에 이야기가 조금이라
도 더 앞으로 나아가기를 바랍니다만…….

옮긴이 김평주

대학에서 독일 언어와 문학을 공부하고, 몇 군데 출판사에서 편집자로 일했다.
아일랜드 더블린에서 영어 연수를 한 후 책 편집과 번역을 하고 있다.

아이디어 탐색자를 위한
존 클리즈의 유쾌한 창조성 가이드

초판 1쇄 펴낸날 | 2021년 8월 10일

지은이 | 존 클리즈
옮긴이 | 김평주

편집 | 김인숙
디자인 | 부추밭
마케팅 | 박병준
관리 | 김세정

펴낸이 | 박세경
펴낸곳 | 도서출판 경당
출판등록 | 1995년 3월 22일(등록번호 제1-1862호)
주소 | (04002) 서울시 마포구 월드컵북로5나길 18 대우미래사랑 209호
전화 | 02-3142-4414~5
팩스 | 02-3142-4405
이메일 | kdpub@naver.com

ISBN 978-89-86377-60-6 03600
값 9,800원

ㅇ 잘못 만들어진 책은 구입처에서 바꾸어드립니다.